天然コケッコー ⑨

scene63　シゲちゃんのお見合い

くらもちふさこ

JN215243

え！…

…… 失礼しました

早 衣替えの
季節を
迎え

新緑が目に染みる
山竜湖の森に
隣接します
ここ仁光寺にて

本日
木村の若き貴公子
田浦重民さんの
お見合いが
行われる
運びとなりました

カ

コ

オ

オ

読者の
皆様には
その模様を
生中継で
お送りします

今回
メインキャスターを
務めさせて
いただきます
右田そよです

コメンテイターには
村のご意見番
向かって右から
田浦伊吹さん

ちっとなー
「若き貴公子」って
キツイのぉー

そして
お隣は
山辺篤子さん

よろしく
お願い
いたします

そして
特別ゲストに
辛口でお馴染みの
大沢広海さん

…は
いつもの悪いクセが
出てしまった模様で
まだ到着
しておりませんので
代わりに
右田浩太朗さんに
おいでいただき
ました

……どうも

皆さんの指令で
途中
一か所だけ
シゲちゃんが
必殺技を
使える
仕掛けを
設けてあります

さて

実は
本日のお見合い

目の前の
スイッチを
ごらんください

それが
技出しの合図に
なっております

技の内容は
今ここでは
お知らせしませんが

ぜひ
皆さんで
それを
効果的に
使っていただき

お見合いの
成功率アップに
ご協力願いたいと
思います

まあ
まあ

必殺技…

あんたのそれも
食べんの
じゃったら
食べちゃろう
？

まだ
まだっ

ばふ

「魚」ゆうなー

はぁ
ひとたび
「魚」ゆうたら
最後じゃが—

あんた
好物は？

モグ

モグ

ホ

ケーキ
ですゥ

ケーキ
バイキングにも
よぉ行きますゥ—

話
つっこんで
やれよー

和菓子屋が
「ケーキ」ゆうて
おもしろお話
しとるのに

はぁ

あんた
森高じゃろ？

20

メール

おお

「手紙」じゃろ？

その程度の英語なら
わしにも解る

やっぱりな…

そりゃあ
わしの分野じゃ

は

え？

なんちゅうても
わしゃ
郵便屋さん
じゃけぇなぁ

うちは
私設の郵便局
じゃけぇ

窓口もやるし
配達もするが

なんせ小さい村
じゃけぇのぉ

多い日でも
扱うんは
10通前後じゃ

やや一方的な
会話になりつつ
あるようですが

お得意さんにゃあ
漫画描く子が
おってな

よお投稿しちゃあ
入賞しよるけぇ

デビューも
近ぁでね

えー
あのー……

皆さん？

あっちゃんのこと
話しとる！

なしてぇ！

22

失礼
ですけどォー

女性と
お付き合いしたことは
ありますかァー

ウっ

あっ
失礼しました

このような席で
こういった類いの
質問等は
いかがな
ものでしょうか？

ちぃと
不謹慎じゃ

ええ人じゃ
思ぉとったのに

いんにゃ
知っといた方がええ

付きおぉてく
二人にゃぁ
大事なことじゃ

にゃにおー
!?

そりゃあ
あるがな

もちろん

こんな中継
実際
あるわけがなく

わしらは
シゲちゃんの
お見合いの実状を
知る由もない

どうも
わしゃ
見合いは
堅苦しゅうて
体質に合わんでね

そおじゃなぁ
あんた
恋愛
タイプじゃ

えっ
えっ
えっ

じゃろうなぁ

シゲちゃん

これ
頼んでええ？

おお

速達で
ええんかね？

にゃっ

あっ
シゲちゃんっ

肉饅
五個やんさい

たばこ
菓子
日用雑〔

タタ
ター

おお

見合い
ダメじゃったん
じゃってぇ？

がしかし

それでも

万が一

そよちゃん

心に痛みを
覚えていても

シゲちゃん

うちの
にゃんこ
知らん？

伊吹ちゃんの
とこに
おったよ

「木村」が
彼の特効薬であることには
違いない

映画にでも
行かんかね？

ええよ

scene63「シゲちゃんのお見合い」ーおわりー

天然コケッコー

scene64　初めての…

あ〜〜〜〜あ…

ケ〜ス

ちいと
ユウウツ

口では
バカに
しとっても

内心
自分の新婚旅行の
場所に決めとった

あの夜の
二人を見てから

な

こんな
チャンス
またとないぜ

親にも
バレないし

・・・・・・・・・

ん？

あんたの
お母ちゃん
東京へ
何しに
行きんさったん？

親父に

親父に
会いに

会いに

こがぁな気持ち

前にもあったな……

そぉじゃ

受験の時じゃ

高校が
別々になるかもしれんことで

期限付けられた

そがぁしたら
毎日の
たわいなぁ出来事
ひとつひとつが
はっとても大事に
思えてきて

それまで
漂おとった時間が
急えたよぉに流れ出して
……

行くべ

宿泊じゃなくて

温泉だけ入りたいんですけど

……

お食事の方はいかがいたしますか？

さようですかそれではこちらへどうぞ

あじゃお願いします

それでは少々お待ちください

ご用意できますかどうか板長に聞いてまいりますんでね

へーき？

わしあんまり持ってきてなぁでね

それとも……

スイマセン

連れが遅いんで

ちょっと様子見てきてくれません?

は

申し訳
ございませんが

ちぃと
手ぇ貸して
やんさい

あ

叉

男

右田

右田

とっくに
目ぇ
覚めとる

大沢君が
タオルをかけて
やんさつたとこから
知つとる

のぼせて
倒れた直後

まぶたは
固く固く閉じとる

物語の終わりを忘れた
眠り姫みたぁに

右田

しつこい王子じゃ

scene64「初めての…す」—おわり—

天然コケッコー

scene65　お別れ

お父ちゃんは
テレビを前に
よお吠える

うん

うん

「ちゅーしょう」とか
「えっちしよう」とか

実に
便利な
言葉じゃが
このカワイイ響きに
惑わされとるもんも
少なぁなかろう

世話ぁなったのぉ

おおきに
たっちゃん

ある意味
この
えっちゅう言葉が
今どきの若ぁもんの
性の乱れを
招いたんじゃっ！

でその男の娘の頭の中は今

ヒック

便利な「えっちゅう言葉でバンバンになっとる

えっち

せん？

うーん…

「うーん」ちゃ
なん？

「うーん」？

だって
おまえ
ぶっ倒れてんじゃん

オレ？

せいじゃ
ろうが

あんたの
イック

あんたの
「夜這い
ジョーク」

ジョーク
ねぇ……？

……

あれ
あんまり
いただけ
なぁよ？

動き
とれなかった
んだよ

……ヒック

男湯
けっこう
客入っててさあ

ヒック

ああ

よおやっと
安心した

大沢君から
「東京」の言葉を
聞いてからっ
ちゅうもんは

不安で…

不安で
やれんかった

ウック

止まんねーじゃんよ

いんにゃ
こりゃあ
「ほっぽ」ゆうて

昔から
お母ちゃんが
こがぁにして
シャックリ
治して…

イック

ウソだろ

う？

分かってたけど

ヒック

「ヒック」

80

ウック

ええ
ニオイ

セッケン
だろ

ホントは
そがあな
意味じゃなあ

わしだけが
感知できる

大沢君のニオイじゃ

？

ヘンじゃなぁ

巨人が勝ってるからじゃん？

わしゃ大くじくられる思ぉとったのに

ドドドドドド

ワー

ワー

一番

ドンドン

パチ

み゛ーん
み゛ー

それじゃあ
お母ちゃん
行って帰りまーす

そよ

電話

「ちゅ」して

みん

みん

みー

なして
キスを
せがみとぉ
なったんか

なして
やたら腕を
組みとぉなったんか

なして
抱きしめて
ほしゅうなったんか

なして
「えっち」しとぉなったんか

自分でも
よぉわからん

わからんかった

103

じゃけど

この夏

お二ューの水着姿を
大沢君に
見てもらうことは
なかった

scene65「お別れ」ーおわりー

天然コケッコー

scene66　巡る

はぁ

もどらんよ

おおきに

お母ちゃん
たまご

111

で　今日
実は
鈴木の誕生日でサー

うん

奴らと
騒ぐんで
もういちんち
延ばす

動揺しとらぁ

鈴木君に
よろしゅう
ゆうといて

ええええよ
せっかくじゃけぇなぁ

そりゃあ
そうじゃよなぁ

カタ

カタ

そよ
おっぱんさん
あげてきて

……

なんちゅうても
14年間
生まれ育ったとこじゃ

久々の東京じゃし

で

それから一週間

なして帰ってこんの？

いんにゃ電話は毎晩あるんじゃが

なんかわしらにおみやこうたりとかいろいろあるらしいんよ

「小吉」じゃあ

そよちゃんは知っとるん？

カシャン

ポロン

シャク

シャク

116

そんときゃあ
あんたにゃあ
酷なようじゃが

容認
してやらんとな

て

もちろんっ

そがあなこたあ
分かっとらぁな

アタター

先生

その
言葉に

わしは

一番

こたえるがな

そっちで
楽しゅう
やっとりゃ
ええ

はぁ
もどらんで
ええ

こんなに
スキなんて

こんなに
スキになっとったなんて

scene66「巡る」ーおわりー

天然コケッコー
scene67　人間不信

大沢君が
転校してきてからの
この三年間は
なんじゃったん？

東京へ行って
じぶぁたどとは
はあ責められん

なんかひとこと
あってでも
よかろぉ?

「大丈夫だって
万が一のことが
あっても

最終的には
右田にもどって
くるし」

なーんて
たわけたこと
ゆわれたこともあったが

こがあな
終わり方されたら

すべてが
うそくさぁ

こりゃあ
スイッチが
パカに
なっとる

150

「あんたは
利用されとるって

みんな
ゆうとるんだ
けぇね」

大沢君が
おらんようなって

わしゃ
お役御免かいなぁ

きっかけは
どうあれ

それからでも
仲良ぉなれりゃぁ
思ぉて
付きおぉてきたん
じゃがなぁー

遠山は？

帰ってこんかったな……

まだ

わからんて

そのうち連絡もあろうが

あんたがゆうたんじゃろうが？

よっぽど東京が楽しゅうて帰れんのじゃろうって

口実も浮かばんで電話もできんのじゃろうって

………

だ

誰？

田中

まあ

なんて？

切ったん？

ええよ…

メールだから

ピッ

ピッ

……

『右田そよ』のことは失言…？

ゆうとくが右田は関係なぁけぇ

誤解も解けとる

わしっ？

カラン

いらっしゃ
ませー

なに

なんか用？

172

ちぃと！

そりゃあ
私の
ジュースっ

こがあにしているだけで

なにがウソで
なにがホントか

少しずつ答えが
近づいてくるようじゃ

scene67「人間不信」―おわり―

天然コケッコー

scene68 「おおきに」

バイトが終わるのが
17時半(これは問題ない)

中居町から
森町駅まで
バスで5分
(これは問題ない)

17時50分発の電車で
32分後に木村駅着
(これは問題ない)

木村駅から
木村への
バスが……

……ないっ

これが
問題なんよ

宇佐美に
バイクで
送ってもらえば?

まそりゃ
ありえんワな

いんにゃ

せやなぁ

お父ちゃんに
車で
迎えにきて
もらえるんじゃ

ふ…ん

‥‥‥

浩太朗の
やつぅ〜〜っ

協力者が
おった方が
なにかと
都合がええかと
あいつにだけ
話して
しもぉたが

なにが
気に入らんて

なんかね!
あの
お父ちゃん
みたぁな
口調は

あの
だらしなぁ
パジャマ姿が
お父ちゃんに
そっくりに
なって
きよった!

いかんっ

あの
電車に
乗らんと!

負けるか

せ・せ・せ
せんぱ…い？

髪がっ……

久しぶり

うん
今はね
これが
いいんだ

……………

きみは？
バイト？
バイトは
学校で
禁止されてる
はずだけど？

在学中
ロン毛しとった
先輩にゃ言われとお
なぁです

そがぁなこたぁ

はぁはぁ

はぁはは

はーはー

……………

よぉ
こがあなこと
しとつたな

あいつ

こんな
大変な最中

よぉ
わしの相手
しとってくれたなぁ

ひゃ〜〜〜〜〜……

なんじゃとおぉぉ!?

自分では
一歩大人になった
つもりのそぉちゃんだが

まだまだ
お子ちゃまだった

scene68「おおきに」ーおわりー

ごっそーさまあー

ガーラーラ

ん？

エサ入っとらん

ありゃ

なんじゃぁ？

どがぁしたんじゃろ？そよちゃん

腹へっとるんか？

ゴトン

ゴトゴト

てい

てい

てい

これも
もろおとこ

なぁ

きこう

あー

232

scene69「にゃんこ見聞録」―おわり―

天然コケッコー
Last scene　そよ風

「存分に
楽しんだっちゅう
顔じゃのぉ──

そりゃまー

とーぜんでしょ

機種は
最新だし

ゲーセンは
それこそ
数メートル
間隔に
あるし

ふーん

ほぉー

ゲーセン仲間は
いっぱいいるし

ファッションだって即望み通りのもんゲットできるし

そりゃあ

誰も文句言わないし干渉しないっ

どこでも遊び放題っ

帰りとおなぁわなぁ

まぁね

マジこっちの人達には悪いと思ったけど

こっちの三年間全削除するつもりだった

じゃなして帰ってくるん?

お父ちゃんお母ちゃんらとずっと東京で暮らしとりゃあよかったが?

ンーなんてゆーか

250

それが
呼び水になって

こっちの三年間で
身体に
しみついてしまったモンが
やでも
思い出されて

蜩の声とか

甘すぎる
ローカル飲料とか

そのうち
山辺のおやじの
笑い声や

スエばばぁの
アゴヒゲまで

軒下の
クモの巣とか

ハエが
飛びかう
食卓とか

もう
ろくでもねーモンばっか
浮かんできて

医者は？

ああ今
甚八さんとこに
看護婦さんが
来とんさるゆうけえ

うちの
お父ちゃんが
呼びに行っとり
ます

じいちゃんねぇ
ここ一か月
食欲がのぉて

まともに
食べとらん
らしゅうて

……せやなぁ

…………

わしゃあ
ひとりが
慣れとる

気ままに
やっとったんじゃ

あんたが
おりゃあ
やれん
けぇ

さっさと
東京へ
いんでくれぇや

ああ
じいちゃん
起きちゃいけんよ

あーじいさんはせやなぁ

今看護婦が来てやんさったが

わしが見たとこたぶんありゃあ栄養失調じゃ

そよにはおおたんか?

‥‥‥‥‥

なんスか?

パン パン パン パン パン

神さん

あっちゃんを
デビューに
近づけてやんさって

ありがとう
ございました

……

ペコリ
ペコリ
ペコリ

長いでね
あっちゃん

……

なに
欲張って
お願い
しとるん？

あがぁに
汚かったっけ

天井

見いや

蛍光灯が
無ぁでね

こがぁな
カンジ
前にもあった

あ

サワ

サワ

サワ

コッコ

コッコ

コケッコ

『天然コケッコー』ーおわりー

Last scene「そよ風」ーおわりー

題　名	そよ風のあいつ	年齢	16 歳	学校名・勤務先	森高校 1年 (学年)
ペンネーム	あべ まやこ	本　名	山辺 篤子	電話	（市外局番）
住　所	（〒　）香取郡 木村 稲垣				
この作品でかきたかったこと　初恋のドキドキした気持ち		スクールでの最高成績	第237回	期待 クラス	
		他誌投稿経験　あり・なし		誌名・成績	
		好きなまんが家	特に なし		
批　評（希望する）・しない		まんがスクールへの希望・質問			
前回の成績は	第240回	A 賞 クラス	今回の投稿は	6 回目	下記の教材のうち、もらってないものに○をつけて下さい

そよ風のあいつ

あべまやこ

287

はい
とろとろ
おひらきです
ひとり８４０円
ねー

お好み焼き
さゆり

あ
オレ今日
財布忘れ
ちゃって
金ないワ

はあ？

・・・

・・・

いいわ
今日は長瀬くんの
歓迎会ってことで
私が２人分
払うから

サンキュー
恩に
着るよ

294

本当に

もう会えなく
なっちゃうの?

長瀬くんの
机…

アッコー

あっ!?

ハッ

ああ
こないだの
お好み焼き代
返すんだっけ
ね

もしかして
長瀬くんも…?

アッコ

アッコ…?

あたしの名前…

HAPPY END?

あなたの作品のカルテ　批評用紙

題名「　そよ風のあいつ　」あべきゃこ　様　評価 期待クラス　賞 第 294 回

アドバイス	《総評》
	ストーリーがページ数に対し、オーバー気味なのですが あべさんの持ち味をうまく出せている良い話だと 思いました。後半からラストへ向かってのストーリー展開 が、ご都合主義な点が気になります。例えば、ラストのキスシーン。長瀬くんがアップを 好きになる過程をどこかに盛り込まれていれば ラストシーンもよりドラマチックになるはずです。絵はロングとアップ、ショットの差をもう少し大きくとると 画面にメリハリを出す工夫をしてみて下さい。最大の問題は人物のデッサン、人物の描き分け、 描写の精度を高めること。とにかく絵の改善に あります。

「そよ風のあいつ」ーおわりー

299

※火力発電所

撮りたいよー

やっぱし？

ちょっと照れがある♪

スミマセーン

シャッター押してください

・・・・・

パッ

後日この時の写真を見て顔デカっの私は

ああっ!! 小顔に見えていいかも〜〜!?

とべに感謝しつつ全国各地の看板写真ツアーの旅も一興かと

万葉公園

今日帰るんじゃなかったの？

翌日

五日目は両親と合流
宴会

あら言ってなかった？

これから山口県へ行って一泊するのよ

えっ!?

〈おわり〉

〈おわり〉

◇初出◇

天然コケッコー scene63〜Last scene…コーラス2000年5月号〜11月号
　　　　　　　　　　　　　　　　　（scene68は文庫描き下ろし）
そよ風のあいつ…ヤングユーコミックス　コーラスシリーズ「天然コケッコー」⑭
　　　　　　　　　　　　　　　　　（2001年1月刊）描き下ろし
パンダ中国（地方）へ帰る…コーラス2000年7月号

パンダ中国へ再び帰る…文庫描き下ろし

（収録作品は、2000年8月・2001年1月に、集英社より刊行されました。）

くらもちふさこの 好 評 既 刊

大 好 評 発 売 中 !! 2018年4月現在

東京のカサノバ

全2巻

兄の暁に兄妹以上の想いを寄せる多美子。ある日、ふとしたことから暁の出生の秘密を知ってしまい…!?

いつもポケットに ショパン

全3巻

幼なじみの麻子と季晋。季晋がドイツへ留学し、2人の運命が大きく変わっていく…!!

天然コケッコー

全9巻

そよの村にやって来た、東京育ちの大沢君。都会育ちの彼との、きらめきの純情カントリーライフ!!

アンコールが3回

全2巻

マネージャーと結婚している人気歌手の二藤ようこ。芸能界に生きる人々の人間模様。

集英社文庫〈コミック版〉

＋α
－ プラスアルファ －

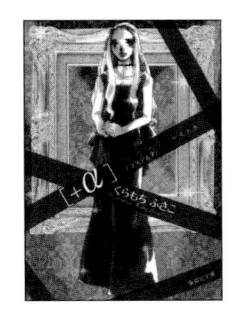

『α－アルファ』の世界を演じる4人の
想いが複雑に交差し紡ぎ出されるバック
ステージ・ドラマ!!

α －アルファ－

ＳＦからホラーまで時空を超えたパラレ
ルワールドを新進気鋭の役者が演じる
舞台劇。

駅から5分

全2巻

駅から5分の「花染町」。そこに集まる人々
はすれ違いながら、どこかで繋がってい
る。人と景色が交錯する街場ストーリー。

 集英社文庫（コミック版）

天然コケッコー　9

| 2003年12月17日　第1刷 | 定価はカバーに表 |
| 2018年 4月29日　第6刷 | 示してあります。 |

著　者　　くらもちふさこ

発行者　　北　畠　輝　幸

発行所　　株式会社　集　英　社
　　　　　東京都千代田区一ツ橋2－5－10
　　　　　〒101-8050
　　　　　　　　【編集部】03（3230）6326
　　　　　電話【読者係】03（3230）6080
　　　　　　　　【販売部】03（3230）6393（書店専用）

印　刷　　大日本印刷株式会社

© F.Kuramochi　2003　　　　　　　　　Printed in Japan

ISBN4-08-618112-6 C0179